Un
Libro sin titulo

Vane Díaz

Compre este libro en línea visitando www.trafford.com
o por correo electrónico escribiendo a orders@trafford.com

La gran mayoría de los títulos de Trafford Publishing también
están disponibles en las principales tiendas de libros en línea.

Impreso en Victoria, BC, Canadá.

ISBN: 978-1-4269-1497-3

*Nuestra misión es ofrecer eficientemente el mejor y más exhaustivo servicio de
publicación de libros en el mundo, facilitando el éxito de cada autor. Para conocer
más acerca de cómo publicar su libro a su manera y hacerlo disponible alrededor del
mundo, visítenos en la dirección www.trafford.com*

Trafford rev. 11/17/09

 www.trafford.com

Para Norteamérica y el mundo entero
llamadas sin cargo: 1 888 232 4444 (USA & Canadá)
teléfono: 250 383 6864 ♦ fax: 812 355 4082

No le agradezco a una persona en particular mi inspiración… ya que es la vida quien me ha presentado a cada uno de los personajes que han cobrado sentimientos, emociones y pensamientos, disolviendo la memoria y la esencia en un recuerdo fortuito, porque de todo se aprende…

Solo les brindo unas humildes palabras como muestra de afecto, y de agradecimiento por haberle dado tanto sabor y color a esta bendecida vida mía…

Respirar, solo yo, pero el aire…ustedes, mi inspiración!!!

Vanessa Díaz Alexander

No hay reglas, no hay negro y blanco...
Hay una vida de colores y de libres decisiones

Mis escritos no tienen orden para leerse...
Solo el orden que tus sentimientos le den...

Frena tus dedos donde tus ojos acaricien...
Detén de tu mirada, donde tu sentir despierte...

Pensar, sin sentir puedes...
Y donde tu reflexión cautive...
La historia, las palabras, y las letras...
Se desenvuelven.

Vane Díaz

El porque de mi libro...

ESCRITO DE MI PADRE *para mí*
<u>20 oct del 2003</u>

Fuiste lo pequeño que quisimos, y resultaste lo grande que quisimos ser...

Tan delgada como un pequeño soplo de viento
Así de fuerte...
Te colaste en la vida
Y así de fuerte
Te vas colando
Como se cuela el amor
Tan delgada
Tan frágil
Como un pequeño soplo de viento
Anunciando la tormenta

A mi propio escrito

Cada escrito tiene un sentir, cada escrito tiene una historia que contar,
Ya sea propia o inventada…

En este caso, fue algo que yo viví… fue algo que en un momento llegue a sentir…
Pero ahora son palabras, de las cuales ya no me puedo arrepentir…

Todo pasa por una razón… y quien soy para juzgar, y quien soy para resistir?

Un dolor se admira cuando lo enfrentas,
Y una lágrima te resguarda

El tiempo pasa, y no hay mejor enseñanza que vivir…

Me han lastimado, porque no hay persona que de sufrir se salve…

Solo pido, solo espero, y firmemente deseo…
Que mi corazón sea fuerte, y por siempre lo siga siendo.

He aprendido tantas cosas, y tengo mis heridas para recordar…
Cada una con su nombre, cada una a su propio tiempo…
Solo las gracias para resguardar

Golpes de la vida, apuntando al corazón…
Entre razones sin medida… y emociones sin salida…

Amor y desamor… No juego a perder!

Esta vida no es gratis...

Tus emociones cobran el precio!!!

_____ Vane Díaz

La diferencia que nos une

No somos la misma persona…
No somos el mismo recuerdo,
No somos el mismo pensar, criterio, o sueño…

Comparas patrones y actitudes,
Omitiendo las diferentes formaciones,

Los factores o elementos que nos caracterizan,
Quien soy, y quien he sido… no se aísla.

Se que me conoces… pero lejos de pertenecerte,
Nadie es dueño de mi mente, de nuestra lira…
Sabemos de esta manera que solo nosotros conocemos nuestra vida,
Cada acción, cada hecho, cada arranque o despecho,
Sonreímos y nos vemos…

Observar es sencillo,
Entender es complicado,
Más cuando solo tenemos nuestro punto de vista en la mano,
Las experiencias, enseñanzas y tropiezos, a eso nos han llevado…

Para Conocernos, Solo Hablando,

Para Entendernos, Los Recuerdos Recopilados,

Para Admirarnos, Conociéndonos…

Para Respetarnos, Entendernos,

Y Para Querernos… Naciendo!

Escribir…

No se por cuanto tiempo… o que pretendo….
Pero escribo, y en mis letras me pierdo,
En mis pensamientos me inspiro y en ti es en quien pienso…
No torturare más mis palabras con escribir que te extraño,
Tan solo escribiré…
Te he amado.

No quiero competir, porque hace tiempo desistí,
Solo quiero que a tus recuerdos me incluyas,
Sencillo… no te olvides de mí.

Han pasado, varios días, varios años…
Pensar en nosotros, seria recordar un pasado…
He cambiado… y no se puede remediar…
Te he buscado, sin quererte encontrar…
Ahora, dejarte, mi sentir, soltar.

Sin miedo de lo que refleje, sin pretensiones de lo que suceda,
Tonalidades indestructibles que derriben mis palabras con fuerza…
Escribo, y ahí se ve el porque de mis letras…

Se lo que quiero y lo que pido es mi deseo…
No es cuestión de perdonar.

No hay lagrimas que contadas alivien mi dolor…
No hay rincón que no rebate el eco de tu voz…
Heridas profundas que no se alcanzan a apreciar…
Solo duelen en cada paso al caminar…

Agradezco la crueldad, la inmensa soledad…
Desconozco afecto y simpatía ahora que no estas.

Mi grito es seco…
Ahogado sin poseer palabra,
Explosión sin aire que su significado manifieste…

Solo escribo…

Estrella Fugaz

Me encuentro aquí en la presencia de un instante,
Intento con letras describirlo…

Expresar como tus ojos se convierten en un recuerdo eterno
Como tu mirada a lo lejos, solo fue un soplo de vida…
Como llegaste a mi vista para irte…

Robaste mi atención, mi corazón, mi deseo…
Me apartaste del dolor.

Te guardo en la oscuridad
Descubro un pasado que aun estoy viviendo...

Tu, mi inspiración… inolvidable

Me voy... esperando disolverme
Me quedo, esperando verte…
Esperando, muerte, viviendo…

Corazón vacío,
Desafiando tiempo…
Permanente al olvido,
Te recuerdo…
Un instante.

Verte, sin tenerte…
Llegando te vas…

Por siempre…
Estrella fugaz.

Inspiración

Inspiración, me preocupas,
Conozco tus caprichos…

Sigo retando todo lo conocido
Desafió lo establecido,
Con las palabras como garras destrozando…
Creando destinos...
Y para hundirme en ese manjar de silencios.

Sentidos que alimentan,
Mentiras hambrientas de palabra,
Lagrimas que no mojan
Sonrisas que contagian...
Corajes que enferman y heridas que no sanan...
Solo son palabras
Conocer sin saber,
Degustar sin probar y sufrir hambre comiendo...

Contrapartes en un dulce desequilibrio,
Atrapada en mis insólitos sentidos,
Sigo… sin agraviar lo inexpresivo.

Alterando mis recuerdos,
Te hago digno,
Aturdiendo al mismo ruido,
Confiesas secretos disfrazados a mi oído.

Inspiración,
Conozco tus caprichos.
Suspendidos, Vanos,
Inquebrantables y fríos.

Profunda oscuridad,
Inundada en un abismo,
Deseos desconocidos,
Eterna, sin describirlo,

Perfecta melodía de los sentidos,
Sombras que cobran vida,
Llenando corazones vacíos.

Como quisiera decirte…

Eres una espina…
En cada movimiento desgarras…
Tan solo tú recuerdo, mi martirio…
Robas el aire que respiro…

Pensar en ti, mi tormento, y un suplicio dejarte ir…
Como soltarte, si eres tu el que me detiene…
Como decirte adiós, si eres tu quien no me escucha estando aquí,
Estoy a tu lado, sin poder acercarme

Me alejas, sin dejarme ir… me detienes, sin quererme aquí…
Me matas en vida, y en vida muero sin aliento por seguir…
Tu razón me da sentido, esto sin llegar a sentir…

Mil veces pregunto sin querer respuesta,
Mil veces mientes, sin que yo te crea…
Me tienes a pesar de que soy indiferente,
Eras indiferente aunque yo no lo fuera…

Me lleno de fuerza estando sobre fuego vivo…
En el frío me envuelvo, bajo esta hirviente e incesante situación…

Desprendes la sangre de mis venas… por abandonar mi latir en cada paso,
Solo escuchando la aflicción que se interpone a tu pensar,
Volviendo a lo que una vez no fui, pero por siempre en tu terquedad seré…

Reventando las olas de mi mar en lágrimas que no lloraré…
Especular sin cesar… cediendo a mí esencia por partes…
A diferentes vientos, distintos trayectos,
Separarme y perderme…
Para no encontrar lo que no existiría
A una felicidad inmunda, o un dolor pasado…

Fusión entre sueño y realidad, o el miedo de vivir esta pesadilla,
Solo expresarla y no imaginar vivirla…
Así renunciar, a lo que nunca fue, y con esperanza y fe…
De esto lograr escapar.

Callar lo obvio,
Disfrazando ambiciones y deseos,
Gritarlo lo inadvertido,
Quisiera haberlo dicho.

Dime...de tu sueño

Cuando me ves... que ves?
Que Sientes?

Que recuerdas de mi cuando no estoy?
A donde me llevas en tus pensamientos?

Que lugares hemos recorrido en tus sueños...
Que te platico, o que me cuentas mientras duermo?

Que le dices al viento? Que palabras acarician mi recuerdo?
Como envuelves tu razón entre tu pensar sin vuelo?

Que te lleva a mi, como comienzo...?

Al verme en pensamientos,
Con que fuerza sigue tu corazón latiendo?

Con que ritmo a ti me acerco?
Corro, me detengo, o vuelo...

Dime que cuando te abrazo, no te suelto...
Dime que cuando me ves, estas viviendo un ensueño
Dime que cuando estoy contigo, siento el aire que respiro
Dime que cuando me acerco, tu corazón se acelera perdiendo ritmo

Dime...
Dime, que es conmigo...
Dime que soy yo...
Dime que eres tú...

Perdidos en un soñar,
Solo eso te pido...
Encontrados en nuestra realidad,
Solo un silencio...

Unidos en un espectro emocional
Por siempre juntos,
Compartiendo una vida surreal
Te amo, y tú me amas

Pero en nuestras vidas...
Jamás diremos nada!

Cierra Los Ojos… Ahí Estoy

Al sentarte a ver el sol meterse,
Escoge una estrella que siga brillando cuando desvanezca la luna.

Mil palabras existen para decir te quiero… pero un sentimiento….
Hechos son inolvidables ante las palabras que se terminan disolviendo entre tantas……

Quiéreme… quiéreme siempre…
Autentica en tu pensamiento…
Y en tu corazón… Permanente

Te quiero, no en cantidades…
Sino en la existencia de un sentimiento…
Te quiero…

Personas leemos sobre amor,
Sobre emociones,
Pronunciamos algunas…
Cuan atrevimiento!,
Por no saber del todo lo que son…
Las decimos…
Pero no con los ojos abiertos,
No sabiendo…

Que fueran las palabras sin hechos?
Que fueran las promesas sin ser cumplidas?
Quien fuéramos… sin tu mano sobre la mía?

Que seria el amor sin nosotros?

Efímeramente

Ilusiones a desilusiones te llevan,
Y tus emociones pueden morir con ellas,

Frágil es soñar, creer, amar,
Y tan peligroso como una daga,
Su herida es profunda, y puede no sanar...

No hay amor que asegure inmunidad
Un futuro sin dolor no se puede justificar

Hay riesgos en esta vida,
Hay riesgo en las palabras que pronuncio
Y en las que callo...o dejo sin salida

Hay palabras, experiencias y sentidos
Descifrados en la esquina de nuestro pensar,
Hay enigmas del sentir que no logramos explicar.

Vivimos amando sin amar,
Dejamos atrás lo que vemos llegar.

Algún día... algún día será...
Yo esperare dejándome atrapar
Esperando, efímeramente.

Fuera de mí...

...Por un segundo nos vi fuera de mí...
Me di cuenta como una explosión abrupta de ternura...
Pronunciada en un suspiro... esta noche... te escribo.

Llegan los momentos constantes en los cuales te extraño,
Te pido en ese silencio escuchar el eco de tu voz en un recuerdo,
Para así sentirte en el lapso de ese tiempo...

Realmente soy feliz porque me doy cuenta en esos instantes que te necesito
En ese mismo sigilo...ausente, mi corazón, a gritos calla... te ama!

Creo que en estas líneas solo me pierdo con mil palabras sin tener un solo sentido,
Solo para escribir lo que de preferencia hubiera dicho...

Después de haber pasado aquellos momentos donde a lo lejos te hablaba
En mis pensamientos, esperando solo poder en realidad escuchar tu voz, alimento ese
espacio por un segundo, en un suspiro...

Eres tú, y es contigo con quien quiero estar...
Pero el tiempo es espacio, y esto en la vida así será,
Los recuerdos invaden mis anhelos...
Ocupando tiempo, ocupando espacio...
Mis labios te extrañar al no poder besarlos,
Solo pronunciando tú nombre en la luz de mi obscura soledad,
Estando en la presencia superflua de quien hace intento por estar...

...Es en un instante que siento todo esto,
Escuchando mis suspiros me doy cuenta de tu ausencia...

Tan solo un beso todo lo puede revelar...
Pero es ahí donde se pierde...
En un lamento más, que intenta escapar...

Te amo hoy,
Aún está mañana por llegar...
...mañana mi amor en ti estará...

En temporadas

Porque permanezco en aquel frío?
En medio de este terrible sinónimo de verano…
No estamos en julio,
Estamos ya pasados de aquel octubre,
A mediados del otoño que invade este engaño del otoñal invierno pesado…

Me abrazas y no te siento,
Me dices palabras que se pierden y no escucho…
Haces nada, y en eso me quedo,
Porque pensar,
Porque sentir,
Porque este dolor de estar sin ti?

Pienso en lo que fue, y en lo que es,
Sin haberlo visto venir…así pienso en ti.

Mis palabras hieren, tus acciones matan,
Mis besos duelen, y tus caricias desbaratan…
Lentamente cae desfigurada… la cara…
Tu cara al perderse en aquella vista atormentada
Ilusoria de lo que tuviste y ahora es lo que se escapa.

Volver a sentir,
Volver a pensar,
Volver a estar en ese desgarrar de palabras…
Tuyas a mi corazón al pronunciar…

Realidad oficial, premisas sin distinguirse…

Estarás pensando en mí…
En tus ojos puedo ver un desprecio hacia tu propio pensamiento donde me reflejo…
Se que no quieres saber de mi, se que desprecias la misma idea que cumple la
controversial realidad formada por las circunstancias…

Porque no me aceptas, huyes y de mi te alejas…
Porque excluirme por tan solo la culpabilidad de tu situación en esencia…
Me ves a lo lejos pensando en que no te veo,
Sintiendo el frío de mi distancia con tan solo estar a menos de un metro,
Pero inalcanzable en realidad…

Arrastrando mirada a mirada una indiferencia que a mi ser lastima,
Te reconozco y eso de tu tensión te arrebata,
Que permite revelar tu mundo oculto,
Llevando tu deber que es mas lejos que tu deseo,
Salvando toda integridad de sobrante esencia que a mí te lleva.

Te siento con tu mirada,
Te escucho con tus palabras calladas…
Te veo sin voltear mi cara,
Te preguntas… que es lo que por mi mente pasa?
Si a lo lejos te admiro, si a distancia te guardo…
Si con una sola palabra trato de sobrellevar una caricia,
Alcanzarte en un halago, un saludo o en un interminable suspiro…

Piensas en el destino… piensas en lo insólito que puede ser tu camino…
Piensas en como a veces nuestra vida nos hace meros espectadores…
Llena de frustraciones, viviendo dormidos,
Tomando decisiones sin rumbo definido…

Sin saber, así lo decidimos.

Mística

Recuerdos
De contrabando
Y Evocados

Estas ausente... Y aun así presente.........

Siempre lo harás puesto que ilusorias las horas me saben a un instante de tu esencia
corriendo a tu presencia... me encuentro en la oscuridad de nuestros esporádicos
encuentros que terminan siendo siempre sádicos.

Sádica la oscuridad del momento que se desvanece en tan solo un recuerdo,
Pero dichosa la luz que le da vida y sabor a esos momentos evocados

Momentos que quieren ser desbocados por la razón del sentido del tiempo...
Momentos que atormentan por la dicha de un deseoso volver...
Que se marchitan en el olvido y luego florecen con la fe
Me retiro para sentir lo que es un recuerdo en la ausencia y revivir

Quien se asoma por una ventana,
Los colores de su voz y las formas de las letras
Son las que me cautivan al perderme en su mirar,
Como si fuera el más sublime atardecer...

Misterio en cada estremecer del día,
Todo viene por morir,
Acabando por nacer un nuevo recuerdo.

Marchitando olvido...

Mentiras serán las tuyas o serán las mías?...

Confiada en que lo nuestro es la verdad...
En que tú me brindarías felicidad,
Sin duda alguna sin pedir nada, ni reprochar,
Porque discutir,
Porque perderse en una ola de argumentos o de tus propios pensamientos...
Con que fin, con que afán?

Viviendo, discutiendo, ganando o perdiendo...?
Que mas da?
Te dejo las batallas con tu nombre armadas,
Escupo en las horas, días y semanas mal gastadas...

Pretensiones de premios? Búsqueda de halagos, y de grandes reconocimientos?
Más allá de mis más sinceros resentimientos no hallaras más...
Palabras que cortan, como dagas que matan,
Impulsos infalibles ante tus indiscutibles añoranzas...
De estar sin mí, de un mejor mañana...

De acuerdo estoy, pido paz, no lagrimas, ni apuñaladas en la espalda...
Porque tu verdad no es libre, ni la mía, de ser manipulada...

Dejemos estos tiempos,
Por nosotros y la amistad,
Por las heridas profundas,
Por las caras cortadas,
Lagrimas que derraman,
Más dolorosas que cristales, o navajas...

Adiós a las desafiantes provocaciones!!!
Y bienvenidos nuevos y buenos momentos!!!

Vivir… sin vivir en mí…

No dejas de vivir, muriendo…

Dejando pasar el tiempo,
Siendo este irrelevante corriendo al paso de todo momento,
Siendo inconciente de ello vivo, sin vivir el tiempo,
Dejándose uno llevar entre sueños y encantos…
Maravillosos espectrales invaden ventanas y portales…

Separaciones, devolución… sosteniendo equilibrios perdidos en extremos…
Tomando esa manzana del paraíso…
Teniendo hambre de pecado, y dejando sed del antídoto bendito;
Naciendo de ahí el elixir de la vida… "equilibrio",
Pero teniendo que pasar por los senderos de absolución
De polos blasfemos y caritativos…

Armoniosos desconsuelos, pacifico dolor…
Descontrolada felicidad…
Trayéndonos caóticos sentimientos…

Interjección…

Combatiendo viejas batallas que invaden nuestro corazón con riñas inconclusas…
Perdidas en el tiempo que una vez les dio vida, ahora solo olvido…

No te quiero, vete!!!

Te pido en esta noche, te pido en esta oscuridad,
Te pido en este frío te apartes aun más y más...

A mi lado no te quiero ver, a tu lado no quiero estar,
Eres veneno no solo a mi piel,
Sino a las palabras que no puedo pronunciar...

Aléjate te pido, no amablemente, sin tranquilidad,
Te suplicio...
No por la molestia de tu presencia,
Sino por la incomodidad de tu esencia

Permaneces como aquel mal olor,
Resistente ante las fragancias divinas de un gozar,
Te quedas como aquella mala canción, que no se va...
Resuenas en cada rincón de mí estremecer,
Como aquel eco del gato que al morirse dejo ayer...

No quiero que estés, nunca te quise tener...
¿Porque regresas sin haber estado, porque te quedas sin que nadie lo hubiera deseado?

Vete sin quedarte, vete, sin haber estado!

Desaparécete, no solo del mal recuerdo,
Ni del presente desacuerdo que causas al tenerte,
Pero de mi vista y de todo absorber de mis insólitos sentidos,
Porque en mis entrañas solo te hago pedazos, y en tu existencia te desbarato...
Piérdete no en mi mente ni en tu retrato, sino en el reflejo de tu mal aliento...
Y en tu agitado y desesperado llanto.

Un Encuentro…

Hay personas, hay momentos
Gracias por nuestros tiempos
Gracias por los recuerdos

En todo, en nada, cosas que siento,
Cosas que pienso, no puedo concretarlo
Personas, Vida… que mas da?

No me canso de pensar en ti,
De sentirte,
De verte…
De saber que estuviste aquí

Cosas que te quería decir,
Verte a los ojos y saber que no estoy sola…

Realmente cautivador, tranquilidad,
Fuerza, poesía,
Profunda existencia.

Esperando que el tiempo nos una…

Esperando que el tiempo deje de existir
Permitiéndonos estar juntos
Sin temer las palabras que se cobran
Cada segundo, cada minuto…

Algún día podremos!

El tiempo no existe…

Locura irónica ver a todos a mi alrededor dormidos, conciliando el sueño!
No necesito del dormir… y siento que vivo en un sueño…

Es irreal…

Estar contigo es surreal…. Me haces sentir que es mera ilusión

Dudo de mi realidad, todo es diferente…
Como escuchas…
Como piensas…
Tus preguntas…
Tus respuestas…
Como eres…

Extrañamente cautivador con tu esencia
De cualquier manera expresa…
Sea de vista, escrita, o versa

De cualquier manera
Siempre tu, inspiras!

Extraña conexión
Dejando huella en nuestra vida

Te reconozco en el silencio de mi pensar y de mi sentir…
Siempre estaré ahí…..y tú siempre aquí…

Cada segundo que pasa
Cada marcar del tiempo
Nos envuelve cada vez más
Donde te veo, donde te encuentro…
En una noche sin sueño.

Esta noche lleva tu sabor

Abrí la ventana en vísperas de escapar de un recuerdo
Y fue aun peor…
El viento llevaba tu nombre,
Y en ti esta mi ensueño…
Desperté y respire tu esencia…

Me acaricia el invierno que por mi ventana entra,
Con el recuerdo de tu adiós
Tanto frío me conlleva en su travesía…

Que maravilla es poder sentirte aunque no estés,
Siempre supe que en el viento te volvería a ver…

Siempre supe que en el viento te podías quedar…

Han pasado años, te veo frente a mí,
Historias escritas sobre las promesas
Unas cumplidas, otras… heridas.

El tiempo en invierno me recuerda

La fuerza de mi corazón,
Ahora por el frío de esta noche
Se congela…

Abrazo un frío suspiro…
…y te digo
Adiós amor!
Adiós…

Detener un suspiro

Más daño del que te imaginas me causas, y tan frágil es el dolor,
Como para presenciarlo en una sola palabra.
En este caso se identifica con la desconfianza,
Perdura en el recuerdo perturbando como un eco en la memoria

Como poder olvidar una perdida de Fe tan significante
Como partir de un autoridad con anterioridad de un nada.

Cuando el avanzar te lleva a ningún lado, como poder pronunciar lo que pienso?
Si lo que permanece es la misma incredibilidad y palabras desgastadas por ser
inapreciadas.

Como sentir esa profundidad del sentimiento si la desconfianza es inalcanzable,
Es solo un suspiro perdido en el aire.

Eres una visión, mas no quiero que seas mi ilusión,
Como puede ser tan fácil que solo parezcas un fragmento de mi imaginación

Como pudrir ese ser-sentir tan divino mejor conocido como destino.

FORJAR, PLANEAR, CREAR, FUNDAR…

Este mismo camino a través del camino,
Sin un sentido lleva a la perdición del careciente corazón,
De solo presenciar este clavado e imperdonable, pero miserable dolor.

Sufro al escuchar tu canción y al entonar el ritmo de tu son.

Malgasto la inspiración que me motiva a esta atormentada pérdida

Hundida en letras enlazadas por mi tinta derramada en venas,
Tinta profunda que penetra a la expresión de sus motivos.

No te quiero, no te odio, estando te vas, permaneces, no te olvido,
Pero en buenos recuerdos careces, y de esa manera detengo el suspiro…

Quien Contara Este Dolor?

Al parecer he caído en la cuenta por un gran dolor,
Nuestra mutua percepción es equivocada,

Pero que es una percepción?
Una visión, una ilusión, una afirmación?

Nos hemos lastimado y de esta manera lo estamos expresando,
Pensamos que damos más a las personas que nos rodean,
Que somos más amables, o divertidos,
Menos reservados con los demás...
Y en eso esta nuestro error...

Nos hemos dejado de conocer,
Hemos dejado de tratarnos para conocernos
Hemos dado por hecho...
Que nuestras personalidades son esta versión torcida
Que poseemos por ciertas experiencias vividas...

Así que en la despedida de nuestras miradas,
Permanecemos inquietantes a una historia que se pierde
Preguntando a la noche...
Quien posee la lagrima?
Quien las palabras?

Compartiendo heridas,
Las dejamos pasar,
Solo preguntando...
Quien, ésta historia contara?

Perdiendo una carta...

Te veo en el esclarecer de mis pensamientos,
Te permito pertenecer a un recuerdo...
En el mismo eres un espectro, y una duda de mi realidad...
Eres un intento fallido de mi felicidad...

Piensas que soy fuerte, mientras veo el horizonte
Mi silencio cubre un sentimiento que ahoga mi existir.
Que es real, que es falso....
Te he enterrado en mi corazón... Me despido

Fuiste o eres la persona que conocí...?

Seremos jóvenes toda la vida en el permanecer de lo que una vez fue!
Más, no en el permanecer de lo que en mi corazón existió...

Que permites que sea mi sentimiento en tu recuerdo?

Esta mal nuestro pensar de lo que una vez fue...
Que compartimos...? Nunca fuimos...

Seremos faltos de aliento, para poderle a nuestro simple pensar vencer?

Te escucho a lo lejos.... Pero deseo no verte...
No reconocer el eco de tu voz en mis recuerdos...

Éramos libres de amar, éramos libres de sentir...
Éramos tú y yo...
Los únicos que nos dejamos desvanecer.

Éramos jóvenes en nuestro pensar, ingenuos al sentimiento
Y a las consecuencias de amar y dejar amar y perder! Que perdimos?
No perdemos si no llegamos a amar!
Que tanto puede ser amar si nos terminamos por odiar?
Al no tenernos entre brazos pronunciando las caricias en miradas,
Diciéndonos en sonrisas cuanto nos amamos...
Surge la inagotable y abaleada pregunta...quien eres tu, quien soy yo...,
Si en nuestro existir solo podemos contestar... fuimos...

Éramos libres, pero que tan libres seremos ahora?
Ahora que nos esclaviza nuestra herida...

Nosotros nos perdemos en pensamientos sin cesar... con que fin, con que afán...?
Ahora tan impronunciables nuestras palabras que ansiábamos demostrar...
Un te amo, una mirada, una caricia...
En que se disuelve todo?

Si no en una simple contradicción que nos presento el tiempo
Una incoherencia de lo que es el "famoso" sentimiento...

No eres nadie, no eres mío y no soy tuya!
Eso es lo que somos... sin importar lo que fuimos...

Te conocí sin saber!

Fuiste una estrella fugaz que ilumino mi incertidumbre al sentir…
El desvanecer de creer o confiar en una mirada, una sonrisa,
El silencio que dice más de mil palabras…

El dolor de saber que una eternidad me acordaré de ti sin ver más esos ojos
Los mismos que profundizaron más que mil besos,
Los que en una vida completa no se pueden compartir…
Sincera a nuestro encuentro, sin ser… existí!

Me diste esperanzas a soñar, diste razón a un incesante latir de emoción al corazón…

En mi vida, encontré mi libertad en una eternidad solo sabiendo que en ti,
Conocí… sentí… y sin volverte a ver,
Se que serás el eterno compartir de una mirada implícita en silencio

Serás mi cómplice de caricias en palabras guardadas, para ser en mi soledad apreciadas

Seria menos, si hubiéramos pronunciado esas trilladas palabras…
Reducir nuestro sentir...
Un reflejo de una distancia que no dejará de existir
En cada suspiro de cada anhelo…

Conspirando… pensando… Sintiendo… te recordaré… Siempre…

Sea fantasía, sea un deseo… Permaneces…

Me siento a platicar con mi soledad
Y me recuerda de nuestros momentos

Sonrío…
Sin dejar la nostalgia a un lado… Y me alegro de haberte conocido!

Me has hecho feliz sin saber,
Y el tiempo entre nosotros ha sido obsoleto
Te veo en mis recuerdos

Decisión de amar……

Quien pertenece? quien está…?
Quien nos hizo escoger, con que fin,
A quien estoy dispuesta amar… recordar, olvidar, y odiar?
Que persona será por siempre recordada…
Que persona será por siempre anhelado…

Porque sigo soñando contigo…?
Existes, quien eres, te pierdes, desvaneces…
Ultima vez, ultima vez…
No pensamos en nuestro vivir… en nuestros corazones seguir,
En los pensamientos o recuerdos resurgir…
Tú me dejaste ir,
Yo te solté en la primer instancia de una lagrima que me hiciste sufrir…

Que nos pertenece, si no son nuestros sentimientos?
Que es nuestro sentir, si no una locura sin control, una sensación sin razón…
Inexplicables situaciones de dolor, de sueño, de anhelo, y de amor!
Que es amor?
Si no por siempre una constante admiración de la persona que te ve
Sinceramente a los ojos confiando en ti su vida…
Su felicidad, su sonrisa, su manera de amar… Tu! su persona elegida…

Iluminación, perder control, mantenernos en un constante fervor,
Me acuerdo, sufro pero no lloro, sonrío, pero no soy feliz…
Te extraño, pero ya no te quiero…. Me importas, pero no te cuido….
Te hablo, pero no digo nada, me hablas, pero no te escucho…
Me interesas, pero no quiero conocer tu nuevo mundo…

Te conocía conmigo, conocía un mundo al cual pertenecía…
Del cual era parte, pero ahora eres solo una cara más, un recuerdo, un nombre…
Que no se busca, se recuerda pero no se pronuncia por lo que implica…
No conozco tus pensamientos, no conocerás los míos,
somos casi extraños a nuestra existencia, aun así de la cercanía de lo que fueron
nuestros sueños, nuestros besos compartidos… ahora somos desconocidos a nuestras
palabras, gestos, y hechos… que seria… no sabemos,
Solo existe el presente… adiós al pasado… adiós a un recuerdo!

Esporádico Sádico Mustio Dolor

Me persigues
Apareces embrujando mi silencio
Cubriendo toda noche, con extraños espectros

Asfixias mi corazón
Envenenas mis pensamientos
Surges y me haces perder control

Sin respirar
Sin ver…
Te siento

No logro mi paciencia retomar
Tiemblo en la oscuridad
Me haces dudar

Utilizando mi realidad como antifaz
Vista relativa, veo lo que no esta…

Se que existes por lagrimas que me sofocan
Se que eres tu cuando el aire se me va

Me ahogas en mi propio miedo
Acercándome a la demencia
Noche terrible de inexistencias

Me despiertas, me sueltas…
Vuelvo a mi absurda realidad.

No te conozco

Cierro círculos con nuestro encuentro…
Te pienso en una oscura especulación, lo que pudiera ser…
Silencioso secreto que se descifra en el escenario de un imaginar sin siquiera conocer…
te vi, y me enamore, te deseo, sin saber quien pudieras en mi vida ser…

Muchas vidas… muchas sonrisas, miradas, y contemplaciones interpretadas!

No se quien eres, no se quien soy cuando estoy contigo, solo sonrío melancólicamente
por la injusticia y crueldad de nuestro destino… cuando estas cerca conviertes cada
respiro en suspiro… cada mirada en un anhelo, y el roce de tu piel, un simple deseo…

Te veo de lejos, y surge la contradictoria sensación de mantenerte solo en mente…

Cuando estoy contigo, aunque sea en pensamiento surgen mil y un preguntas de nunca
saber, y lo peor es saber de antemano que lo nuestro nunca pudiera ser…

Ni oportunidad de conocer lo que en nuestros ojos se ve…
Ver mas allá de lo que en nuestro sueño solo hemos alcanzado a ser…

Quien eres tu, quien soy yo?

Pregunta irrelevante, porque sin conocernos me enamore… no importa mas…
Solo el tiempo para perdernos en el…

El destino nos unió, y de manera macabra… nos hecha a perder…

Sin hablar, que digo, en una mirada muero…

Me matas. Me conoces sin intentar conocerme, sabes quien soy, solo siendo tú,
Curiosa vida que nos une en la distancia.

No te necesito

No te necesito
Esa palabra es demasiado corta,
Eres un grito de mi desesperación,
Ya no quiero voltear

Hacia donde o hacia que?

Voltear hacia ningún lado, cada vez que conozco gente o nuevos lugares,
Espero olvidarte, pero solo me doy cuenta de lo sola que estoy,
De lo tanto y cuanto te necesito, pero no necesito sino algo mas...
No es suficiente cuando te extraño, no se asemeja…
Envidio esos recuerdos existentes porque en ellos logras estar...

Estoy deseándote en vidas y viéndote en sus rostros,
Te escucho en el eco de sus voces, o en el simple porvenir del silencio que es el aliento.

Frágil recuerdo que lleva al viento un poema,
Un ligero recuerdo de lo que es sufrir,
Ajeno sentimiento al amanecer anuncia...
Un consuelo de tu ausencia... De tu belleza,
De toda tu existencia que es más cruel y en ella se tortura todo mi ser,
Conoce lo que no puede ser…

Mi consuelo es saber que no estas y no estarás...
Mi consuelo de probar aquel aire que no lleva el perfume de tu piel...

Verte y no tocarte... en mi mente, pero pronto te disolverás...
Dejándote al recuerdo, y en el olvido a suspender…

No preguntar…

No se ni que decir por las palabras que cada vez se disuelven mas rápidos en nada
Más lentamente en el olvido
Lo que ayer fue, hoy no es y mañana no se
Me dan ganas llorar y es verdad...

No se que decir, porque no le encuentro sentido a lo nuestro,
Al haberte conocido…
Donde estamos, y donde estuvimos
Que hemos vivido, y quienes somos… sino el mas dulce recuerdo
Cual ahora es nuestra mera comparación.

Comparando momentos, personas, esencias y recuerdos...
Nadie llegara a nuestra medida, porque nosotros idealizamos

Que viene...? Será una condena?

Yo en tus ojos y tú en los míos
Fuimos…
Si existimos,
Pero solo ahí quedamos

Donde estamos?

Porque lo vivimos? En serio fuimos elegidos...
Aquella estrella que nos llevo por el camino...
Si existió aunque solo haya sido en nuestro corazón
Pero si estuvimos juntos en este mundo,
No entiendo, pero tampoco me lo explico...

Que resulta, donde estamos en este mundo,
Que triste conocer, probar y privar.

Uno es mediocre en esta vida si no se permite a si mismo amar...
Arriesgarse a vivir y sentir
Se que me siento amarrada a la verdad de no insistir

Por mucho tiempo sufrí, pero llegue a entender

Será o no será....
Es una pregunta que de mis labios jamás saldrá

Lo Que Eras... No Lo Siento

No siento tu caricia
No siento tu mirada

Te alejas de mis anhelos y deseos
Te alejas cada vez más de mis esfuerzos
Te quiero a mi lado, y extraño tu sonrisa
Pero la frialdad que me incitas…
Me separa de ti, día a día…

Eres mucho, y nada…
Se quien soy,
Se te ha olvidado quienes somos juntos nosotros dos?

No sientes lo mismo por mi, que por tu creación de mi.
No soy yo a quien quieres, sino a mi recuerdo
No te seduzco, sino tú deseo…
No te atraigo, sino tu propio pensamiento…

No soy parte de tu vida, sino solo parte de un sueño
Me dejas tan fácil
Te apartas sin pensarlo
Me alejas, sin detener mis pasos
Mi voz es un eco de tu pensar…

Quien soy yo para ti…? Si no un pensamiento?
Que soy yo en tu vida?, Si no, un deseo?

Solo de esa manera me quieres, solo de esa manera te tengo,
Solo de esa manera me ves? Tenerme…
Seré una conquista mas entre tu trofeos?
Tan fácilmente puesta a un lado y a la par de tus otros premios?

No pretendo ser parte de tus ilusas palabras y promesas,
Te engañas demostrando todo lo contrario…
Dejando que sueñe, cuando tu corazón no pide ser por mí, amado…
Mas allá de tus sueños, y deseos,
La realidad se aleja
Dejando toda ilusión a un lado…

Eres una necesidad...

Impaciente me vuelvo al quererte pronunciar.

Buscando desesperadamente una pluma,
Tratando a mis sentimientos alcanzar;
Tantos, tantos que inundan mi capacidad de expresar.

Sentir que diferencia tienes tú de mí...

Existes o en mis noches de insomnio
Fuiste mi invento...

Tu ausencia hace mi realidad vacilar,
Pero cuando estas, no hay titubeo

Hierves en mis venas
Queriendo devorar toda esta locura
De la cual no diferencio la supuesta cordura

A donde me llevas?
Acabaras conmigo...
Pelearas en mi contra?

No te conozco pero te siento,
Es a ti pensamiento y a ti sentimiento,
Tu mi música, tu mi tormento...

Intenso anhelo,
Presiento desconsuelos por no encontrarte
De donde esta compuesta ésta melodía

Sublime embriaguez...
Siento que no siento...

Vivo a veces en mis sueños,
Donde mi corazón te suelto...

A veces siento que no pertenezco
Por el simple hecho de que estoy donde no quiero.

Conversaciones erróneas,
Descubro de entrada sus secretos
Se esconden en su respirar.

En realidad solo se que siento
O tal vez, eso pienso.

Cada Rostro Que Veo

Es Un Recuerdo

*

Siempre has sido mi inspiración
Te veo en mis pensamientos y recuerdo nuestros sueños
Dejo divagar las palabras por la hoja y
Entre sentidos y recuerdos… me pierdo

Cierro los ojos, y te veo…
Extraño tus caricias, nuestros silencios
Tu mirada, y tu deseo…

Compartir palabras por la madrugada
Locuras por el tiempo
Y razones sin decirnos nada…

Extraño el eco de tu casa
Bailar contigo como dos tontos con nuestras palabras
Cantar contigo, con nuestras miradas
Soñar contigo, a kilómetros de distancia

Extraño nuestra posible cercanía lejana,
Y nuestra distanciada indiferencia limitante

Nuestros momentos
Donde todos desaparecían
Donde nadie mas que nosotros y la música… existía!!!

Espero... Morir contigo.

Mis ojos dentro de su mirada, hemos muerto muchas veces

Mi corazón desde hace días quiere gritar, salir corriendo y a la luna implorar
Pedir un nuevo día para volver a amar.

Yo lo supongo, no se nada del cierto...

Algún día un hombre y una mujer se encuentran unidos por sus emociones aturdidos...
Al amarse todo se hace silencio, algo en su corazón les dice que están solos
y se van muriendo... matando su amor el uno al otro...

Cualquier día despiertan, piensan entonces saber todo;
Ignorantes conocedores, ausentes acompañantes vagando por la vida muriendo,
Despidiéndose de sus sonrisas penetrando un amor que los inhabilita.

Como puede ser...

Estoy enamorada pero no soporto estar a tu lado, y muero por cada segundo que no estoy contigo...

Me duele amarte
Me duele acariciarte, y no sentirte...
Me duele verte, besarte y abrazarte...
Contigo me siento sola...
Más sola de lo que tu propia ausencia me permite...

Cuando estas a mi lado, no estas.

Estamos muriendo lentamente
Nos vestimos en silencios,
Y engalanamos desafios...

Que es el amor?
Dos amores unidos,
O dos, que comparten un amor?

Esta noche

Llena de sorpresas…inalcanzables expectativas de nuestro encuentro…
Solo soñar con nuestra próxima visita en mis sueños…
Esta noche, despierto…
Para vivir un sueño!

Deliberadamente

Al escuchar tu voz, reconozco el sentimiento…
Prefiero ver tu rostro y pronunciar mis palabras
Deliberadamente…

Continuamos?

Tu inspiración… sin origen… mi inspiración, sin nombre?
Quienes somos…
Un mundo nos separa, y no es más que aquel simple amor, del cual al romper ya no se habla…
"el recuerdo" un anhelo al que nuestro pensar en su sobriedad no recurre, pero caemos, quebramos,
chocamos… y detenemos todo tiempo… seguimos despiertos, siguiendo dudosos nuestros pasos…
No volteamos, nos decidimos sin preguntar a nuestro pasado… continuamos?

Soltar mi historia…

Secretos que se esconden en el alma…
Los resguardo por desgracia…
Desátame de ellos, y descúbrelos con un beso…
Te confieso, Escucha lo que callo
Desafortunado silencio,
Dame tu aliento, dame tus latidos en cada momento…
Para soltarte mi historia, y guardar ahí mis secretos.

Sueños

Vivir lo que solo he soñado…
Espectadora de lo que pretendo alcanzar
Dulces melodías me cobran el silencio con las remembranzas de algún día…

Los Sueños Cambian

La vida te crea nuevos sueños…
Hay sueños que creas en tu mente…
Y otros que se crean en tu corazón…

Nadie quiere conocerte tanto como yo

Vivo enamorada de la luna, y no puedo evitar admirarla
Cada noche que la veo despierta, es inevitable confesarle
El amor que vive en mi existencia por la magia que me haces sentir *

Todo puede suceder…

Nada es para siempre
Simplemente eternamente

La lucha constante…
Conquista un todo
Abatiendo un nada…

Razón, lo que el corazón persigue,
Y amor, lo que la vida quiere…

Cada quien haga en su mundo su desdicha.
Y de sus palabras, la fortuna consecuente…

Nos hemos muerto varias veces

Mi corazón se desarma bajo una caricia,
Una palabra que se arrastra lentamente
Lentamente sobre los hielos de esperanza

Mis ojos mueren dentro de su alma
Una eterna noche bajo su mirada

Un abismo con recuerdos
Como una noche estrellada.

Tus ojos

En la sombra estaban tus ojos
Ojos dulces y fríos,
Asustados, buenos y vanos.

Sin llanto, abiertos y distantes…
Heridos.

Ahí estaban tus ojos y estaban
Vacíos.

Una noche…

Nuestra historia ya quedo escrita en las estrellas
Nuestra vida llenara la noche de diamantes
Unos que iluminan y otros que cortan.

Soltar…

Extiéndeme tu mano para poder vaciar en ella mis debilidades y encontrar en ellas el apoyo que me hace fuerte.

Déjame soltar mis aberraciones, déjame ser libre de temores, déjame lleno en tu mente mis pensamientos que me detienen, deja elevar mis sentidos a la punta de mis dedos para dejarlos volar en cada caricia…

Dejar en tus puños lo que yo por débil no pueda combatir
Quiero ser tu decisión, quiero que seas la mía de escoger, de ganar y no perder,
De ayudarme y no dejarme vencer.

Quiero volar, quiero llorar, sonreir, reir y gritar!!!
Quiero tu mano tomar
Quiero soltar mi soledad!

El deseo permanece

He dormido sin razón
Esperando tu amor…
Perdida en ilusión

Estamos tan cerca… que te siento aun más lejos….
Eres un amor espectro,
Pienso, siento, creo…. Pero no te veo
Solo esperando de nuevo el amanecer…. Sin pensar, sin saber…
Si será el día en que te pueda ver…

Ni escrito,
Ni dicho….

Música

Soy adicta a la música, ella enfoca mis escritos…

El silencio desvanece mis sentidos en una tormentosa fusión de mis ideas…
Sin poder concentrarme en solo una…
Sin música mi pensar delira…

Locuras del insomnio…
Incoherencias del pensar y del sentir…

Hay que alterar nuestra realidad…

El Viento…

Viento que acaricia mis pensamientos como un recuerdo
De lo que una vez fue….

Dormir, soñar, vivir e imaginar……
Todo parte de este día que no deja el viento de soplar…

El susurro de lo que el viento al oído nos dice, nos aparta…..
Envolviéndonos en un inolvidale descanso,
El mismo que nos roba del tiempo…
Pretendiendo alcanzar un anhelo…

La nostalgia de un suspiro nos persigue…
Descubriendo a lo lejos un saber…

Permanentes en el viento
Un suspiro de esperanza

No sabrás...

Si te contara de mis penas y razones...
cuantas veces me paré frente a tu casa, solo iluminada por faroles...
sin decir nada, sin darte a conocer mi presencia, arrepentida, y detenida por mi orgullo a llamarte,
atrapada por la noche con el sentimiento... recordando como te necesitaba, con la sangre de mi vida,
a mis sueños aferrada, en recuerdos y en memoria te adoraba, con los puños apretados...
sentia que nada de eso... que todo eso era nada...

Cuando desperté lejos de ti... cuando en mi vida no te vi, cuando ausente te encontraste... cuando las
promesas de un siempre, y de un nunca, abandonaste... todo fue disuelto por tus pasos al retirarte...

Voy a olvidarte con todas sus consecuencias...
olvidarme de tu nombre... de ti voy a olvidarme...

Padecer de amor

Estoy gravemente enferma de amor,
Espero aliviarme pronto

Debo dejar de extrañarte, soñarte
De beberte y fumarte

No quiero mas pensarte

La receta para curarme es sencilla
Pero dificil:
Olvidarte...
Envolverme en soledad!

Y sin hablar,
Yo en tu mirada
Trago mi llanto
Sin lagrimas, sin ojos...
Sola con este dolor
Silencioso y amargo.

Padezco de amor...
Y sufro por delirios de abrazo.

Desamor que desgarra

Voy caminando y mi brazo va vacío
Mi cintura desprotegida
Y mi paso, solo.

Faltas de mil maneras,
De una y todas.

Hacen falta tus miradas,
La manera que me hablas,

Tu cabeza sobre mí, reclinada
Tus ojos en silencio,
Acariciando tú cabello, enamorada.

Envolviéndote con ternura mortal

Me callo, mientras con mis ideas divago,
Te digo a media voz, cosas que invento a cada rato,

Y al abrazarte mi voz se entristece, te veo,
Te beso, siendo ya mi futuro retrato.

La vida platónica te llega a conquistar!

Ilusiones que engañan realidad,
Maldiciendo palabras que expresan un nada
Me llega tarde la razón
Me pierdo en un sinfin de deseos.

Esperando en la estación...

Partiste mi camino en dos
No me preparaste la maleta,
Solo un boleto en mano me brindaste
Cual llevo en el corazón...

Parada frente a la estación
Se que me espera, se que me voy
"tren al olvido"
El boleto a pronunciar se atreve
Con cada latir de mi corazón

Sin maleta en mano,
Sin quien me acompañe a un lado
Sola me encuentro con mis recuerdos
Esperando...

Nadie aborda, solo yo... solo yo!

Me voy, espero mi destino...
Próxima parada...
El olvido!

Viajando

Pensé que iba viajando sola, pero en cada cerrar de ojos te veo,
En cada suspiro te siento, me doy cuenta que en el corazón,
Vas conmigo.

No hay línea que nos divida…

Continuidad nos persigue al infinito de nuestra esencia
Busquemos esa pertenencia que nos
Detenga a una razón de nuestro existir.

Nuestro acertijo de la vida comienza!

En el oleaje de la supervivencia

Nos encontramos disueltos en un mismo amanecer

Encontremos nuestro principio!

Pobre importancia de libre expresión
Limitándonos a esa sensación tan penetrante de propia satisfacción
Solo dedicando a determinado espacio
La misma divagación que nos envuelve

Definiendo ese sentimiento que nos sostiene…

EXPRESATE!

Cambiando la cara de nuestra vida

Emociones sin control, se manifiestan sin razón
Encontramos motivos, y en ellos frustración

Salidas, escapes, secretos…
Escondemos nuestros sentidos
En silencios expresos
Agotando pensamientos
Sonreímos…
Envolviendo en ellos nuestros tormentos

Heridas profundas, cobran fuerza
Heridas oscuras, cobran vida…
Hojas con palabras desabridas,
Tintas intentan rescatar la esencia
De aquella muerte, de aquella alegría…
Aquella, ésta… parte del día!

El concepto de tu persona

Vives en las emociones que tienes…
Pierdes, hieres, mueres…

Vives en cada latir ese sentir que implantaste en mi

Egoismo que prevalece
Por la vergüenza que en tus ojos, todo lo esclarece

Porque mi espiritu al escucharte masticar mi dolor se enfurece
Porque no sonries, ante la humillación que repartes…

Es un dolor que no me pertenece,
Obstruyendo e influenciando lo que uno verdaderamente siente.

Lecciones

Fui tu aprendiz, me enseñaste lo que era amar con engañar…
Dirás que yo fui la culpable…
Dirás que yo empecé mal la relación,
La misma que tú mal terminaste…

Me destruiste en actos y palabras,
De mil maneras me acabaste…

Todo se trataba de juegos, y reacciones…
Olvidaste lo elemental de las emociones,
Olvidaste lo más importante…
El sentir… el amar…
El daño de herir…
Fue lo único que de ti;
Aprendí…

Lejos de ti

Nuestra historia se disuelve, no nos permite al futuro, ver...
Donde has quedado? No lo se...
Pudieras ver lo que pienso y te pierdes...
No busco quien se compare a ti, no busco quien a ti se asemeje...
No busco quien en ti se refleje.

Eres nadie en un mar de personas que invaden mis recuerdos...
No eres nadie que me atormente, al verte, me siento fuerte,,
A veces te veo y se que eres todo lo que me pudiera matar...

Eres una persona cuya esencia me pudiera destrozar...
No puedo voltear, tampoco puedo dejar de mirar

Sabiendo eso doy mi primer paso a la lejana distancia
Que me logra de ti salvar

Si piensas q me conoces, no me conoces...

Historias complicadas llevamos en nuestro maletin de la vida...
Recorriendo, extensos cursos y caminos
Dejando huellas o heridas...

Un saludo seguido por un sin fin de despedidas....
Pobre ironia!
Pagando cuotas, con lágrimas y sonrisas

Manos en los bolsillos...
Dejando descubierta una mirada fria...

Nudillos heridos, dolor escondido,
Incomprensibles pretensiones...
Desconociendo razón o motivo.

Maletines de la vida!
Mintiendo sobre las verdades
Una realidad muy relativa.

Aléjate

Te acercas, y me mientes…
Ves mis ojos sin sentirlos,

Dulzura en tus caricias pretendes
Amargo engaño lo que ofreces

Cerca de mi,
Robando aliento…

Suspiro sin quererlo
Inspiración de mil deseos,
Sin saberlo, Necesito…

Que te alejes, sin enamorarme en tu camino
No te despidas, no hagas ruido

Aléjate sin que te escuche…
Aléjate sin mi permiso….

Eres mi sueño,

Veo la luna en momentos como estos, y te guardo cerca, por siempre…
Te llevo en mi corazón…Como si nunca te hubieras ido

Anhelando un deseo vacio…
Tomo de ti, inspiración…
Abrazo fuerte mi
Inalcanzable pareces…
Temo tomarte entre mis manos, por pensar en perderte…

Lo que siento…

Es inevitable… es inagotable…

Permaneces, aunque en momentos palideces

Tu…

Constante recuerdo en el cual me absorbo
Indudable pasión que de su porvenir conozco
Al recordarte, me sonrojo.

En el mundo del amor

Inventare más de mil sueños,
En tus ojos despiertos dormiré
Haré de ti un refugio,
En lo más hermoso de estas noches largas.

Hola dulce y cruel destino de pertenecer a nadie,
Sin embrago nos dejas permanecer en el insólito desierto de la incertidumbre ante nuestro
encuentro….

Algún día nos veremos!!!

HOY DESPERTE!!!! TE SOÑE Y TE DEJE….ERES UN AMOR REAL!

Desvanecer tu corazón

En Pensamiento...

Pensar Antes De Actuar

Escribo no solo en la oscuridad de la noche, sino dentro de la misma oscuridad del pensamiento… perturbante pensar, indomante cesar… a donde querrá llegar?

Me mantiene en vela, sola en mi tormento cual ahora ya no es solo mental sino de sentimiento… duele el conocerlo, sufrir pasa a ser mi consuelo, no por gusto, ni preferencia, pero por la simple coherencia o congruencia en el hecho.

Situación vana, llena de sentido, y despejada de claridad que me deja a obscuras en mi descontento, estar, estoy por las palabras vagando, como un alma situada sin amparo ante tal experiencia; me consume la incertidumbre de tu espada, tal vez exista justicia, tal vez nunca la saques y quede en la sombra del oponente opacada, siendo ella misma la victima de ser a su funda atada…

Dicen que las palabras pueden cortar más profundo que una daga, y las acciones pueden decir más que mil palabras, siendo estas mismas no solo heridas ni cortadas, pero al fin de cuentas, huellas de cicatrices ya marcadas, jamás borradas y puede que nunca perdonadas.

Retomando las palabras ya escritas, y el sentimiento ya expresado en ellas, tratare de indagar sobre el significado objetivo que manipuló mi inspiración al divagar sobre la frase que alguien ya te ha pronunciado alguna vez… "piensa antes de actuar", porque fue el mismo arrepentimiento lo que me indujo a la total expresión de esta percepción, fue mi tormento que se desahogo en un derramar de letras con sentido, o un sentir relativo… pero en ese conocer transmitido espero lograr dar luz a las consecuencias de actuar sin pensar, siendo las mas fuertes y elementales las de evadir el daño y el arrepentir de los hechos irracionales creados por la precipitación de de tu ser.

Una letra que va corriendo…
Tratando de alcanzar uno entre mil pensamientos…

Hay veces como ésta, que cuando te vas te extraño mas… a veces es difícil estar en un mundo cotidiano, donde lo que dices poco importa, porque la razón no esta en la verdad, sino en quien la dice.

Es irracional vivir en un mundo subjetivo, donde lo utópico es nuestra sombra inalcanzable, donde no sabemos si vamos, o nos alejamos de ella cada vez a un paso más veloz…

Debates, argumentos, ideas, pensamientos, pequeñas e insignificantes batallas, que se pierden antes de intentar el "habla"… constantemente lo cierto es muy claro, y aun así tenemos que callar…

Los sueños fácilmente se pierden en la noche, y al despertar todo se funde en lo surreal, la voz no se escucha, y toda acción a su palabra es incongruente.

Siento que día a día desperdicio mi cordura con cada batalla que pierdo… inagotable intento que me lleva al cansancio de mi sentir, y a la carencia de expresión hablada, Cada argumento que con indiferencia me rebatan…

Absurdo pretender que la distancia de mí sentir sea el distanciamiento al creer, Incoherente pensar que mi silencio sea la falta de expresión, si mis ojos gritan.

Escribo pobres trazos de expresión, aspirando grandes narraciones, Logrando simples descripciones de mí sentir.

Momento de reflexionar

La vida ha ido formando no solo personas, sino ideas…
Como puede ser que en esta vida, si, la tuya y la mía… nos encontremos no tan solo
con costumbres diferentes, pero con filosofías distintas…

Puede que no quieras lo que buscas, o lo que no buscas es exactamente lo que
necesitas… a la ambigüedad de este escrito le ofrezco la solución de soledad, por
encontrarte en la insatisfacción de no poder complementar tu persona con otra…
Porque lo que estas buscando en realidad no es lo que quieres….

Hay tantos secretos… que ni nosotros mismos sabemos que los tenemos hasta que nos
damos cuenta que accidentalmente… son hechos en tu vida que has olvidado, y piensas
que no tienen caso contar… pero todo es valido cobrar con palabras…

Tal vez tus secretos quisieran conocer, pero esperan no ser contados por la falta
importancia que en su vida tienen… pero termina siendo toda la esencia de tu persona

Esto en tu vida no tiene lógica… relativamente, que significa, tiene lógica?… se pierde
el conocimiento de tal recuerdo, por la perdida total en lo que será la vigencia o
relevancia del mismo a este tiempo.

Es por eso que no se comparte, dando a entender en ese mismo acto malinterpretado…
mil excusas y razones… equivocadas, dejando atrás todo un descubrimiento…

Esto mientras cubres tu rostro, y te pierdes por cinco minutos…
bienvenido a la vida,
Hola, que tal?…

Vida...

Que es la vida? Que es lo que siento? Y porque siento que muero...?
Es un proceso, es un cambio, es un hablar... expresar, pensar, crear...

Donde quedo, si todo lo hablado es redundante en su forma EXPRESIVA,
Nada de lo escuchado me motiva, nada inspira... solo la soledad y encontrarme en
esencia sin predominio, yo misma en total perspectiva... opiniones, tendencias,
creencias... tan solo INFLUENCIAS.

Piérdete en todos y te encontraras en una velada sin sentido,
Pero piérdete en ti mismo y le encontraras el sentido a todo...
En un profundo pensar sin superflua salida, solo el verdadero significado de tu vida.

Encuentra paz a tu existencia, y ahí... tranquilidad y comprensión en la misma
convivencia... tan fundamental que te alimenta.

Cansado es esto, al no saber que es lo que buscas...
Pero quien encuentra sabe que no estaba esperando...

Bienvenido el olvido.

Se que si me amas, o mas bien se que me has llegado a amar mas no se si me sigues
amando o como sigas a esto ideando... quiero saber que ha cambiado... que ha pasado?

No trato de escribir un verso, no intento que este escrito rime para que mi afligida
tristeza sea algo dotado de hermosura o suene bello al pronunciar... solo escribo lo que
siento y como lo voy pensando... no como lo voy sintiendo porque esto ya lo venia
escribiendo sin hacerlo, sintiendo sin hablarlo... quisiera en realidad este sentimiento no
poseerlo, esta incertidumbre desvanecerla en una totalidad con tan solo un suspiro...

Somos lo que vemos?

Nos gusta identificarnos con lo que vemos, pero no importa lo que veamos,
Eso es lo que reflejamos o donde estamos nosotros mismos.

Hay niveles de sentir, y de identificar lo que sentimos.

Que necesitas para poder expresar lo que tenemos muy guardado en nuestro
subconsciente, algo que en tu exterior lo refleje... imitarlo?

Ya sea alguna felicidad o un llanto que no haya sido propiamente expresado.
Identificado en un "algo?

Los invito a salir de la monotonía, puede ser que terminen descifrando su real sentir, y
logren conocer su corazón...

Para deshacerse de un sentimiento no se tiene que conocer la razón, sino simplemente
vivirlo.

Sin...

Imaginación, donde estaríamos sin ella...?
Se crearon patrones para imaginar a través de los años, llamados por géneros, los
catalogaron... abstracto, surreal, y demás corrientes artísticas...

Si las tendencias de la creación, reposan sobre esos géneros y subgéneros del arte... y
todo es creativa imaginación, mi pregunta es, si nadie hubiera exteriorizado palabras,
versos, lienzos, colores, y concepto.... Hubiéramos creado individualmente algo mas?

Hubieras imaginado crear un poema, un escrito, una obra, pintura, sin haber leído una?

Como seria, ahora solo hay patrones y tendencias para seguir, o crear una comparación
de diferentes fuentes de imaginación ya expresa, ya creada.

Tenemos que superar los estándares de lo ya establecido, pero que fuera de nosotros si
no fueran conocidos? Que crearíamos? Que hay en la imaginación en cada uno de
nosotros?

Que tiene una canción?

Tiene un gran poder la música, nos puede hacer recordar, nos puede hacer odiar, amar querer, o brincar y bailar… muchas nos inspiran por lo que pueden decir, muchas nos gustan y no dicen nada.

Pero todas tienen poder de hacernos sentir,
Cuantas veces no remontas un recuerdo a una canción?, cuantos momentos dejamos tatuados como un emblema en aquella pieza musical con la cual sonreímos o lloramos al escuchar… realmente todos aprecian la música sin tomar en consideración el impacto tan simbólico que tiene en nuestras vidas.

Visten tus vivencias como a una película su fondo musical, puede que uno ni se de cuenta de que existe toda una orquesta detrás de la escena, pero esa misma te hizo viajar y llego a controlar tus emociones, esa es la función de la música en una película, porque no ha de serla en tu vida?

La esencia de la música es conectarte con alguna emoción, y mucha gente la rechaza, ahora la pregunta queda, en que si realmente es la música la que están rechazando o a sus emociones mismas?

Aquellos que viven y disfrutan de la música, adelante!
Conozcan lo que les guste y rechacen sus desagrados, pero sean críticos en esta vida, denle validación a su opinión y sin ser destructivos sin razón.

Vive tu propia película.

Que gente!!!

No puede ser que no asuman y enfrenten sus emociones...
Tratan de lidiar con ellas por escabullir, con el dedo que apunta a los demás

Porque la gente tiene miedo de enfrentar o mostrar su verdadero yo?
A veces es demasiada la hipocresía que vive uno, tanto con uno mismo, como con la misma sociedad... y eso no es más que el simple hecho de huir de la mera expresión del verdadero sentimiento.

Llegamos a sentir miedo de nuestras sinceras palabras, y las repercusiones detrás de ellas, por eso nos escondemos detrás de la hipocresía de un saludo o un sonrisa discreta, por eso no existe la capacidad de llegarnos a conocer y convivir en una sociedad respetable, si su primera cara es una falsa.

Puede culparse a la educación, o carencia de la misma... por que nos educaron a ser amables, mostrar respeto, y principalmente hablar con la verdad... pero el ejemplo, la prueba en vida, la sociedad es la misma quien nos castiga... nos juzga y nos limita.

La que nos educo diferente a nuestra familia, donde cobra vida, sino en nosotros mismos, donde se representa, sino en la influencia que adoptamos, por ser testigos, día a día...

Quien es el verdadero maestro? Quien te enseña, quien te educa? Que aprendes, y que adoptas? Quien transforma a quien, y como debería este factor realmente ser?

Porque no existe la capacidad de decir lo que sentimos!

NO! No puede ser! Nos educaron a ser amables y respetables con la gente pero también a ser sinceros, y decir la verdad ante todo. Vaya que agobio...

Pero de que sirve si tu mayor maestro en la vida es la influencia del medio ambiente que te rodea, de ahí nacen muchas actitudes que desconocemos como aprendidas; simplemente son adquiridas, pero la pregunta esta en donde se transformó el camino, donde queda la educación, donde se perdieron esos modales, o donde se adquirieron esas hipocresías predominantes?

Vivimos en una sociedad contradictoria, entre ideología y acción.

Se dice que no seamos hipócritas, pero la única razón por la cual existe es porque aun no hemos aprendido a ser razonables con las diferencias, como tampoco hemos aprendido a valer por nosotros mismos, y de ahí nace una necesidad de socializar a profundidades desagradables, soportar situaciones desfavorables, por el hambre de valer y pertenecer.

Sean sinceros con ustedes, y con los demás, solo hay que aprender a respetar!

Tiempos Difíciles...

"Pasar por esta vida... no es fácil, tiene pruebas que día a día tenemos que superar, y eso implica muchas veces ser fuerte, por eso es importante mantener a tu lado a las personas que aprecian tu existir, porque al fin de cuentas ese será tu apoyo el día que la fuerza te haga falta".

Esto es solo un fragmento de desvelo sobre la importancia de encontrar un verdadero apoyo, ya sea en amistad, en pareja, o en familia. No estamos solos en esta vida, y cuando menos lo esperes en un tiempo difícil a tu lado alguien está.

No hay que desapreciar esa fuerza que nos pueden llegar a brindar.

Porque...

Lastimar a las personas que más queremos,
A las personas que mas quieres, o será que porque las quieres que existe tal dolor,
Es cuando sientes, que te das cuenta?
Al abrir el corazón se desarrolla tu consideración
Y solo así importa.

Porque decir? para que prometer?, si vamos a romper todo aquello que con nuestras palabras formamos, y definimos, pierdo interés en la vida creada por palabras, en las personas cuyos nombres solo son pronunciados, y el valor, que obtenían, poco les importó mantener intacto por la desconfianza, y lo fueron desmoronando como cenizas al viento.

Reflexión de lo vivido

Es tan difícil poder expresar el sentimiento que uno posee... y más cuando uno va creciendo y su perspectiva sobre todo va cambiando conforme a lo vivido.

Tenemos que aprender a regresar a ese sentir, al poder ser cautivados en un silencio contemplando solo lo que vemos, ya sea la sonrisa de la persona que amamos, o un paisaje que une colores sorprendentes...

Siempre es mas fácil mirar atrás en ese silencio y escuchar la voz de tu corazón, encontrar tu real felicidad, y de ahí actuar, llegar a salir a caminar para perderte en un divino vislumbrar y redescubrir lo que contiene el gusto de tu aspirar a crear nuevos recuerdos, consuelos, alivios y aplacamientos.

El corazón en estas fechas se inquieta al reconocer en muchos casos lo que hace falta, al sentir un vacío al reflexionar y encontrarte al final de una etapa más sin mencionar lo sucedido en un pasado, con otra fase por comenzar, solo sintiendo aquel frío de no saber que se lleva, o que regresa, simplemente no saber que nos va a deparar... Sentados quemando lo desconocido, nos quedamos posando un poco tímidos, invadidos de una mirada culpable a no saber que esperar por el camino de tantos años recorridos...

La vida es nuestra y en la memoria escribimos nuestras emociones, cantando por la vida ese sentimiento aclamado en canciones... amores desamores, amaneciendo a un nuevo año, recordamos el sueño de lo que hemos sido en esta vida

Todos esperan su momento reflexivo, algunos ansiosos, algunos con miedo, las estrellas guardan todos nuestros secretos, y es difícil enfrentarse a uno mismo, al darnos cuenta de cuantas veces hemos de la felicidad o del amor escabullido.

Este es el tiempo de apreciar lo mucho y poco que hemos sido, de lo mucho y poco que pensamos que esta vida nos ha brindado y estar realmente agradecidos... rodearse de lo valioso que en esta vida hemos conocido y vivido, y apreciar todos sus regalos ofrecidos

De ti depende…

Te has sentido con falta de romance en tu vida? Has sentido que esa canción que escuchaste en aquella noche de insomnio o ya en tu soledad, dice mas de lo que deseas sentir… mas de lo que jamás has vivido, de lo que te hace falta, y no quisieras perder después de encontrar?

Si lo has llegado a sentir, que es lo que te detiene? Porque no buscar, porque no vives la vida con esa pasión que tanto anhelas apropiar como tuya? Porque no rompes los límites de tu imaginación y creas…

Se sabe y se da por hecho que la mayoría quiere recibir en lugar de dar, y porque será? Porque somos egoístas? … Porque a todo mundo le gusta sentirse apreciado por alguien mas, pero de ahí viene la procedente cuestión de porque al ser despreciados encontramos una cierta atracción? OH! Ser humano tan contradictorio, tan imperfecto, tan lleno de preguntas sin respuesta, y atrevido aquel que da la suya, y la llama filosofía, porque atrevida yo al decir que ellos mismos tuvieron que cuestionar inclusive derivar de seguirla al pie de la letra en alguna situación o tiempo de su vida, y de ahí asegurar que nada es seguro en esta vida, y se salva aquel al decir que todo es relativo.

Tristemente se sabe que hasta los mas románticos en esta vida tienen la posibilidad de perder esa capacidad de detalle y esa pasión si no es alimentada por la atención de alguien mas, de ahí nace, se forma y desarrolla un ciclo cual desafortunadamente no se vuelve vicioso, porque las cosas buenas no se vuelven vicio curiosamente, sino esas que fácilmente se van deteriorando con el tiempo, y son propensas ha desaparecer entre recuerdos, y solo llegas a decir alguna vez en tu vida dichosa, por llegar al sentimiento conocer.

Porque dejar que la costumbre nos consuma, y en ella perder nuestra fe, de lo que es amar o querer, pero no solo eso, sino el vivirlo y durar…

Pero para que cuestionar si se sabe que esta vida es tuya, y de ti todo depende.

Despierta...

Que es el cansancio? De donde viene y a donde nos lleva? Que pretende lograr? Frenar?
Frenar emoción y ahí mismo, vida? Porque tanto cuestionamiento...

Podrán pensar, porque perderse en la incertidumbre de una pregunta sin respuesta...
Pero, no quisiera pensar que soy la única persona que se detiene a contemplar en un
instante esos "momentos reflexivos"... ya que son pertenecientes a nuestra la naturaleza
humana, el poder de asombro, el dudar, preguntar, conocer, indagar, todos estos factores
han llevado al hombre a grandes cosas, naciendo de ahí toda una cultura... Y creencia
por la simple existencia de que algún ancestro encontró su propia respuesta y en su
lecho, ahora muchos reposan...

Cada respuesta es capaz de trascender... cada una es valida, cada una aportada en su
propia experiencia, con su propio valor por haber vivido ese momento con el corazón,
tropezadas en el camino de cada quien, algunas serán expresadas, otras... calladas, pero
lo que importa es que sean encontradas.

Escucha que es lo que tu corazón habla... revelara secretos inimaginables que el alma
guarda. Conoce tu silencio y crea tu filosofía que por ti haya sido inspirada.

Los grandes personajes han destacado, pero por su autenticidad en visión, ya sea
escuchada o pintada, de cualquier manera enmarcada para ser admirada; todos en su
esencia contienen magia propia, solo falta conocerla para "encantar" tu propia vida;
puede ser tanto la de una mirada, como una palabra, pero que tuya sea.

Vivir esta vida sin identificarla o apropiarla podría llevarte a vivir una felicidad
enajenada, mientras tu frustración despierta a escondidas por mantener tu inspiración
dormida y tu esencia guardada.

DESPIERTA, PIENSA, CREA, VIVE Y APORTA!!!

Printed in the United States
by Baker & Taylor Publisher Services